中國碑帖名品 [九十]

董其昌書法名品 方圓庵記 枯樹賦

上海書畫出版社

前言

中華文明綿延五千餘年，文字實具第一功。從倉頡造字而雨粟鬼泣的傳說起，歷經華夏子民智慧聚集、薪火相傳，終使漢字生生不息、蔚爲壯觀。伴隨著漢字發展而成長的中國書法，基於漢字象形表意的特性，在一代又一代書寫者的努力之下，最終超越其實用意義，成爲一門世界上其他民族文字無法企及的純藝術，并成爲漢文化的重要元素之一。在中國知識階層看來，書法是中國人『澄懷味象』、寓哲理於詩性的藝術最高表現方式，她净化、提升了人的精神品格，歷來被視爲『道』『器』合一。而事實上，中國書法確實包羅萬象，從孔孟釋道到各家學說，從宇宙自然到社會生活，中華文化的精粹，在其間都得到了種種反映，書法無愧爲中華文化的載體。書法又推動了漢字的發展，篆、隸、草、行、真五體的嬗變和成熟，源於無數書家承前啓後、對漢字美的不懈追求，多樣的書家風格，則愈加顯示出漢字的無窮活力。那些最優秀的『知行合一』的書法家們是中華智慧的實踐者，他們彙成的這條書法之河印證了中華文化的發展。

因此，學習和探求書法藝術，實際上是瞭解中華文化最有效的一個途徑。歷史證明，漢字及其書法衝破了民族文化的隔閡和時空的限制，在世界文明的進程中發生了重要作用。我們堅信，在今後的文明進程中，這一獨特的藝術形式，仍將發揮出巨大的力量。然而，在當代這個社會經濟高速發展、不同文化劇烈碰撞的時期，書法也遭遇前所未有的挑戰，這其間自有種種因素，而漢字書寫的退化，或許是書法之道出現蹒跚不前窘狀的重要原因，因此，有識之士深感傳統文化有『迷失』、『式微』之虞。書法藝術的健康發展，有賴對中國文化、藝術真諦更深刻的體認，彙聚更多的力量做更多務實的工作，這是當今從事書法工作的專業人士責無旁貸的重任。

有鑒於此，上海書畫出版社以保存、傳播最優秀的書法藝術作品爲目的，承繼五十年出版傳統，出版了這套《中國碑帖名品》叢帖。該叢帖在總結本社不同時段字帖出版的資源和經驗基礎上，更加系統地觀照整個書法史的藝術進程，彙聚歷代尤其是今人對不同書體不同書家作品（包括新出土書迹）的深入研究，以書體遞變爲縱軸，以書家風格爲橫綫，遴選了書法史上最優秀的書法作品彙編成一百册，再現了中國書法史的輝煌。

爲了更方便讀者學習與品鑒，本套叢帖在文字疏解、藝術賞評諸方面做了全新的嘗試，使文字記載、釋義的屬性與書法藝術造型、審美的作用相輔相成，進一步拓展字帖的功能。同時，我們精選底本，并充分利用現代高度發展的印刷技術，精心校核，原色印刷，效果幾同真迹，這必將有益於臨習者更準確地體會與欣賞，以獲得學習的門徑。披覽全帙，思接千載，我們希望通過精心編撰、系統規模的出版工作，能爲當今書法藝術的弘揚和發展，起到綿薄的推進作用，以無愧祖宗留給我們的偉大遺産。

上海書畫出版社

簡 介

董其昌（一五五五—一六三六），明代書家。字玄宰，號思白、香光居士，華亭（今上海松江）人。官南京禮部尚書，卒後諡文敏。擅畫山水，爲『華亭畫派』傑出代表。倡『南北宗』論，其畫及畫論對明末清初的畫壇影響很大。書法出入晉、唐，天機溢發，筆致清秀中和，恬靜疏曠；用墨明潔雋朗，温敦淡蕩，氣韵深厚，自成一格。能詩文。存世作品著有《容臺集》、《容臺別集》、《畫禪室隨筆》等，刻有《戲鴻堂帖》、《玉煙堂帖》等。

董其昌《方圓庵記》雖言臨作，實與自運無别，淋漓翰墨，隨意所如，自起自倒，自收自束，自成體勢，筆不能自休，以之書『先』爲『聖』，少『觀』多『庵』，一氣呵成，書之雅逸撲人，熠熠奪目，堪稱董書中神品，與米氏宋拓孤本相映媲美。

董其昌書喜用淡墨，但類此著意書往往爲濃墨。此帖結體用《集王聖教序》，且兼用大令、褚河南兩家之法。董其昌的書寫過程不僅再現了米芾風神駿爽的神韵，而且在此基礎上發揮了自己個性的創造。此帖著録於《石渠寶笈》卷二十八。帖中鈐『乾隆御覽之寶』朱文橢圓璽、『石渠寶笈』朱文長方璽、『御書房鑒藏寶』朱文橢圓璽、『嘉慶御覽之寶』墨文橢圓璽、『北平孫澤』朱文印。

董其昌《枯樹賦》卷，紙本，縱二十七釐米，橫三百六十五釐米。此帖董其昌以李邕法寫褚遂良，書時已八十歲，筆老氣靜，字間蒼秀氣溢出，堪稱上品。今藏朵雲軒。

方圓庵記

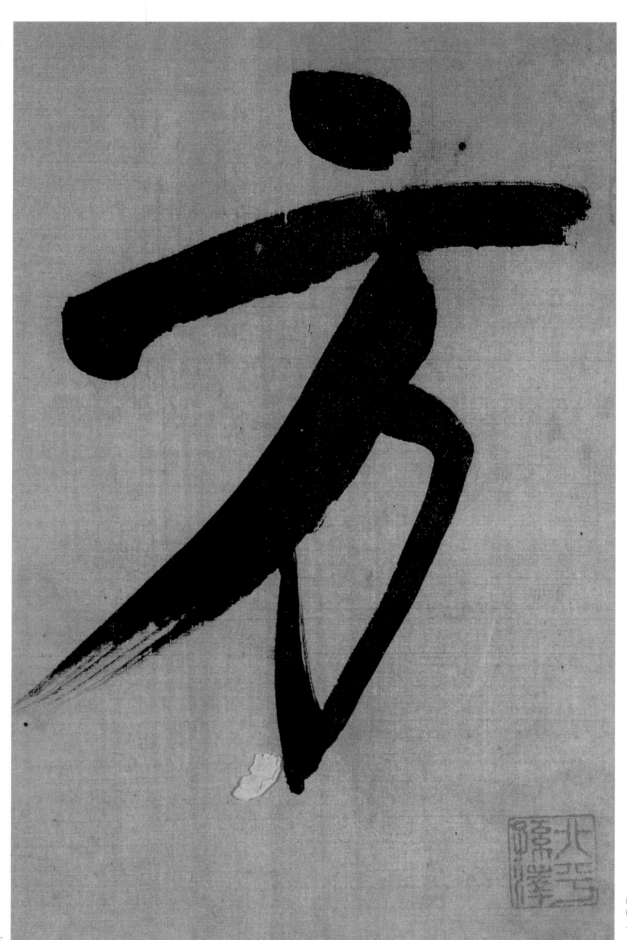

方

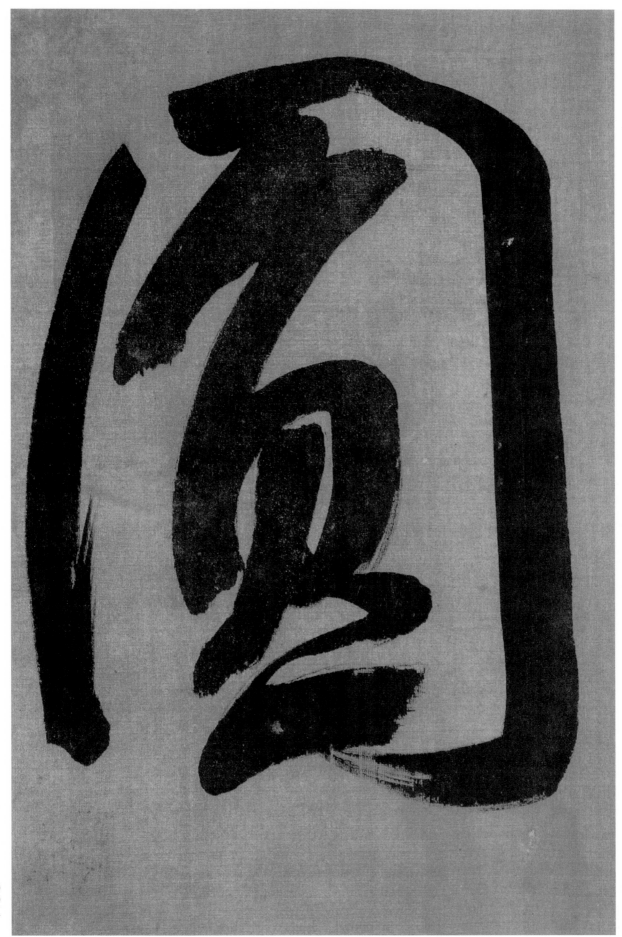

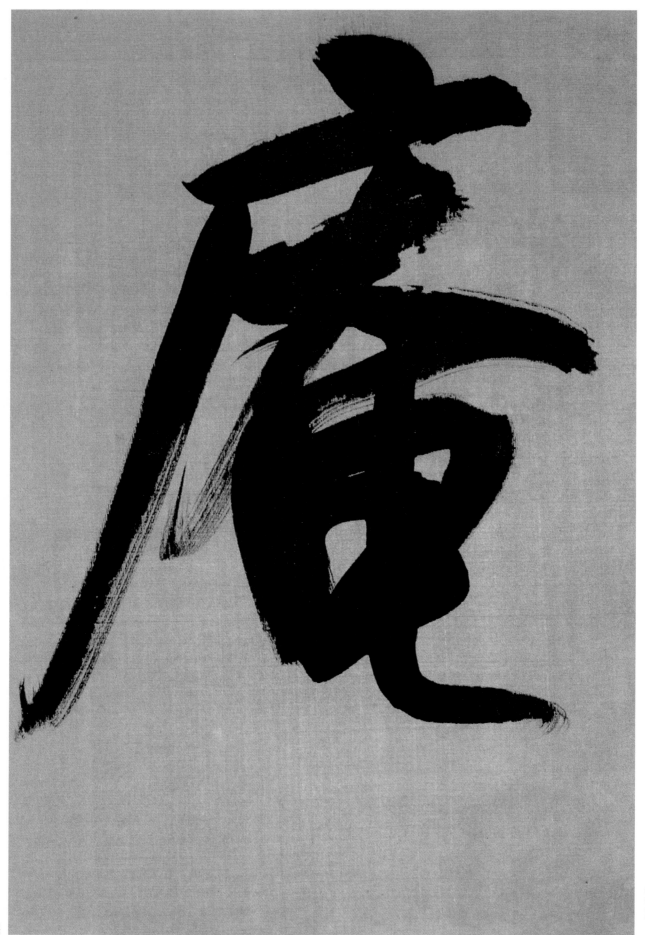

庵

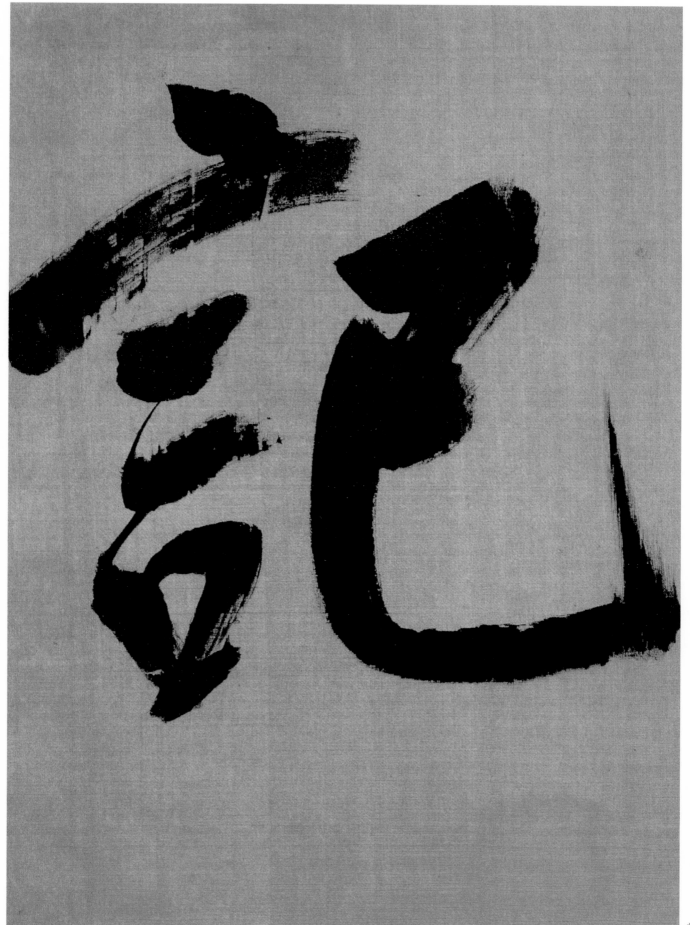

記

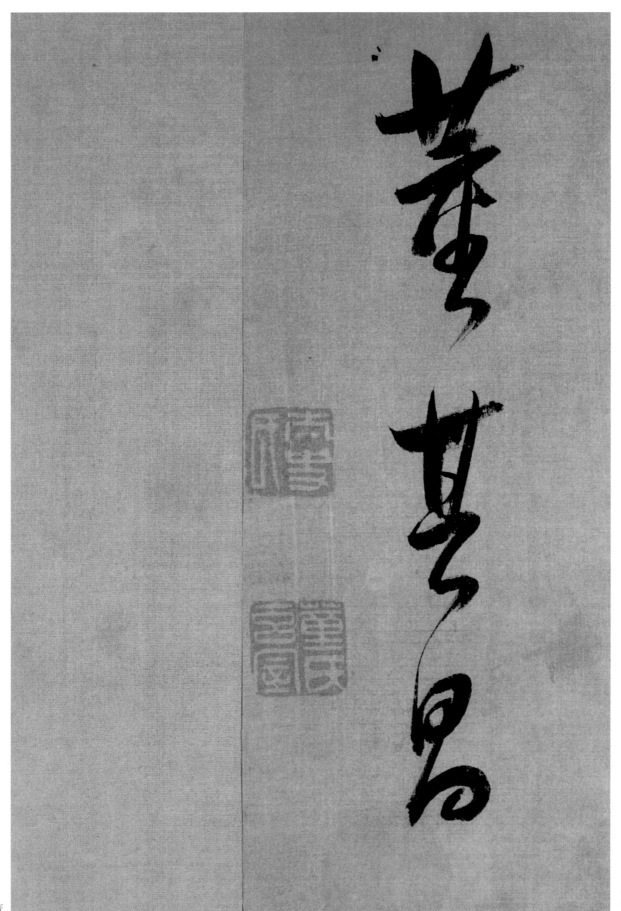

杭州龍井山方

圓庵記

天竺辩才法師

杭州龍井山方〈圓庵記。〉〈天竺辯才法師〉

智者：指天台智者禪師，名智顗，陳、隋間高僧。

以智者教傳四

十年學者如歸

四方風靡於是

以智者教傳四／十年，學者如歸，／四方風靡。於是／

晦者明室者通

大小之機多不遂

者不居其功不宿

晦者明，室者通，／大小之機，無不遂／者。不居其功，不宿／

於名乃辭其交

游去其弟子而

求于寂寞之濱

於名，乃辭其交／游，去其弟子，而／求于寂寞之濱，／

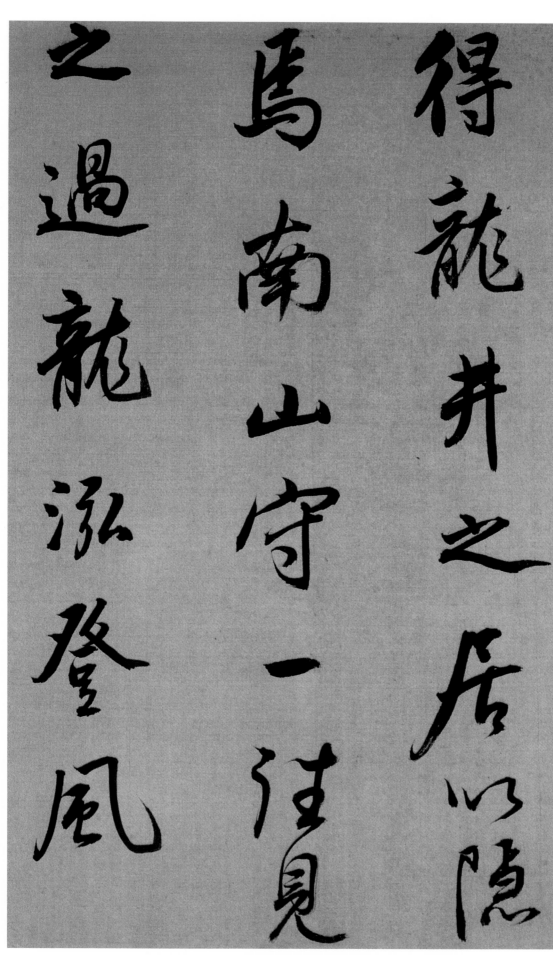

得龍井之居以隱
馬。南山守一往見
之，過龍泓，登風

龍泓：秦觀《淮海集》卷
三八《龍井記》：「龍井，
舊名龍泓，距錢塘十里。吳
赤烏中方士葛洪嘗煉丹於
此，事見《圖記》。其地當
西湖之西，浙江之北，風篁
嶺之上，實深山亂石中之泉
也。每歲旱，禱雨於他祠不
獲，則禱於此，其禱輒應，
故相傳以爲有龍居之。」

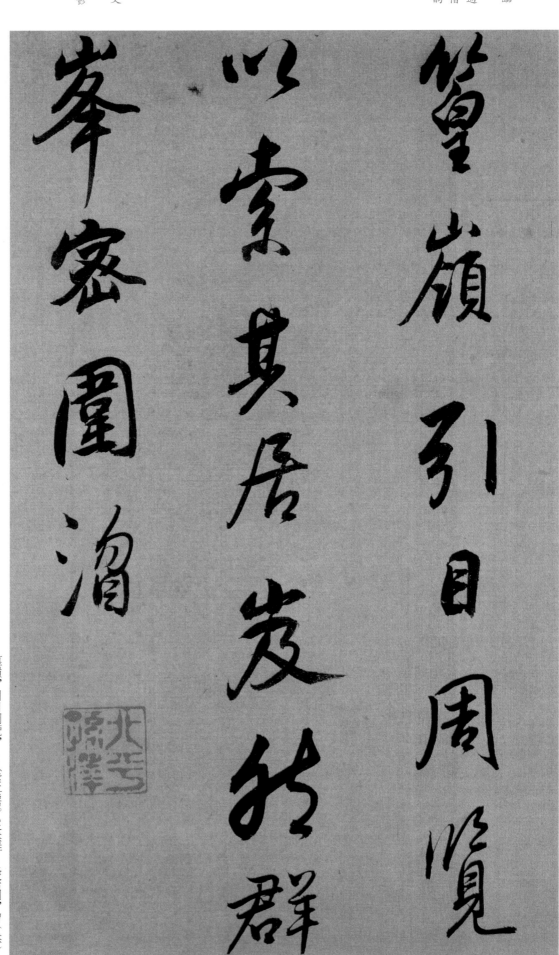

風篁嶺：宋潛說友《咸淳臨安志》卷二八：「風篁嶺，在錢塘門外放馬場，西路通龍井，嶺最高峻，元豐中僧辨才師浮治修篁怪石，風韵蕭爽，因名曰風篁。」

潷：「潷」之訛字。《說文解字》：「潷，青黑色」。潷然，此處形容山林蔥鬱貌。蔽翳，遮蔽，隱蔽。

篁嶺，引目周覽，／以索其居。岌然群／峰密圍，潷（然）

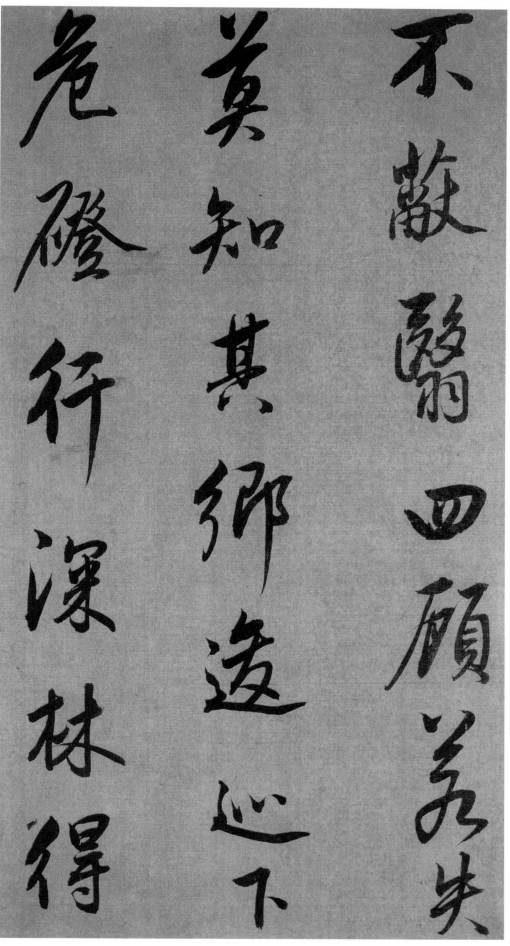

不蔽翳，四顧若失，／莫知其鄉。逶巡下／危磴，行深林，得／

危磴：危險的山道。

逶巡：徘徊不前。

言于烟雲髣髴之

間遂造而揖之

法師引予并席

之于烟雲仿佛之／間，遂造而揖之。／法師引予并席／

而坐觀馬法師曰

曰子胡來予曰顧

而坐相視而笑徐

而坐，相視而笑，徐〈曰：『子胡來？』予曰：『願〈有觀焉。』法師曰：〈

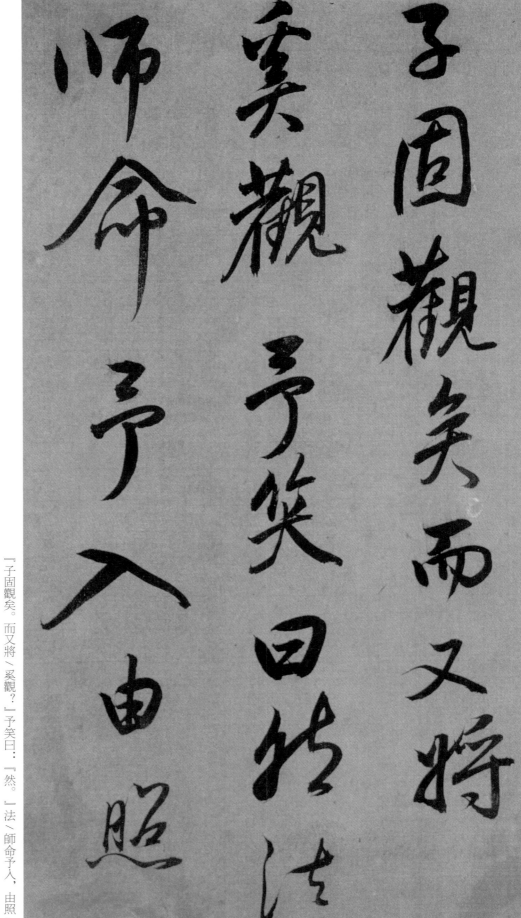

子固觀矣而又將

奚觀予笑曰然法

師命予入由照

『子固觀矣。而又將／奚觀？』予笑曰：『然。』法／師命予入，由照／

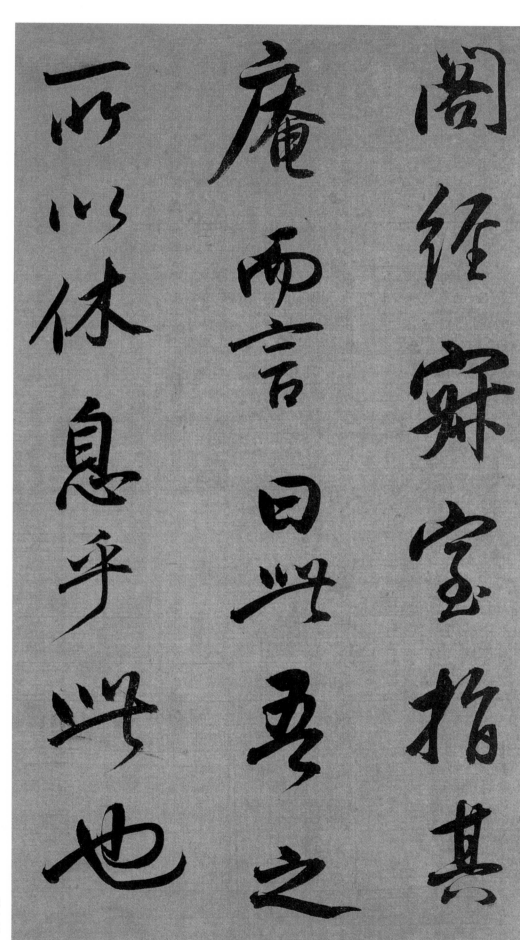

閣、經寂室，指其／庵而言曰：「此吾之／所以休息乎此也。」／

窺其制，則圓蓋

而方址予謁之曰

夫釋子之寢或

謁：謁問，請教。

窺其制，則圓盖／而方址。予謁之曰：／『夫釋子之寢，或／

爲方丈，或爲圓廬。而是庵也，胡爲而然哉？法師曰：『子既

而是庵也胡爲而

於我法師曰子既

方丈：一丈見方的居室。

得之矣雖然試爲

子言之夫形而上者

渾淪周徧非方

得之矣！雖然，試爲／子言之。夫形而上者，／渾淪周遍，非方／

形而上：無形，抽象。《易·繫辭上》：『是故形而上者謂之道，形而下者謂之器。』

非圓而能成方圓

者也形而下者或

得於方或得于圓

或薰斯二者而不能

無悖者也大至於

天地近止乎一身

悖：相反，矛盾。

或兼斯二者，而不能／無悖者也。大至於／天地，近止乎一身，／

積：滯留。語出《莊子·天道》：「天道運而無所積，故萬物成；帝道運而無所積，故天下歸；聖道運而無所積，故海內服。」

無不然。故天得之，／則運而無積；地／得之，則靜而無變。／

無不然故天得之
則運而無積地
得之則靜而無變

是以天圓而地方

人位乎天地之間

則首足具二者之

是以天圓而地方。〈人位乎天地之間，〈則首足具二者之〈

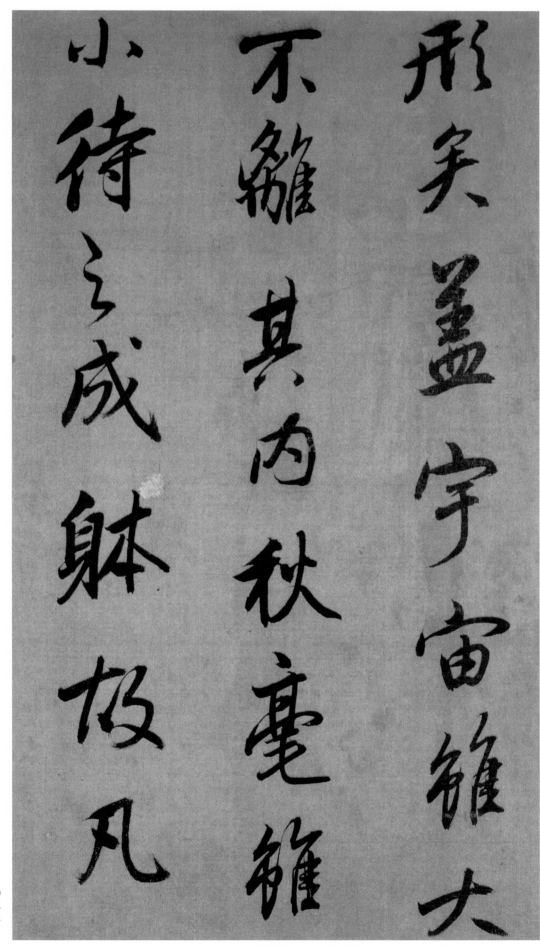

形矣。蓋宇宙雖大，〈不離其內；秋毫雖〉小，待之成躰。故凡〈

貌象聲色：泛指一切具體
的事物。語出《莊子・達
生》：『凡有貌象聲色者，
皆物也。』

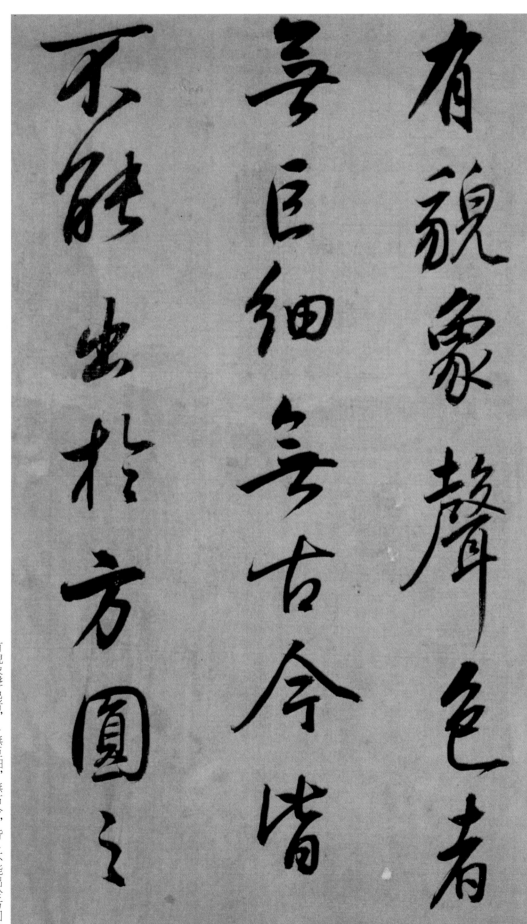

有貌象聲色者，／無巨細，無古今，皆／不能出於方圓之／

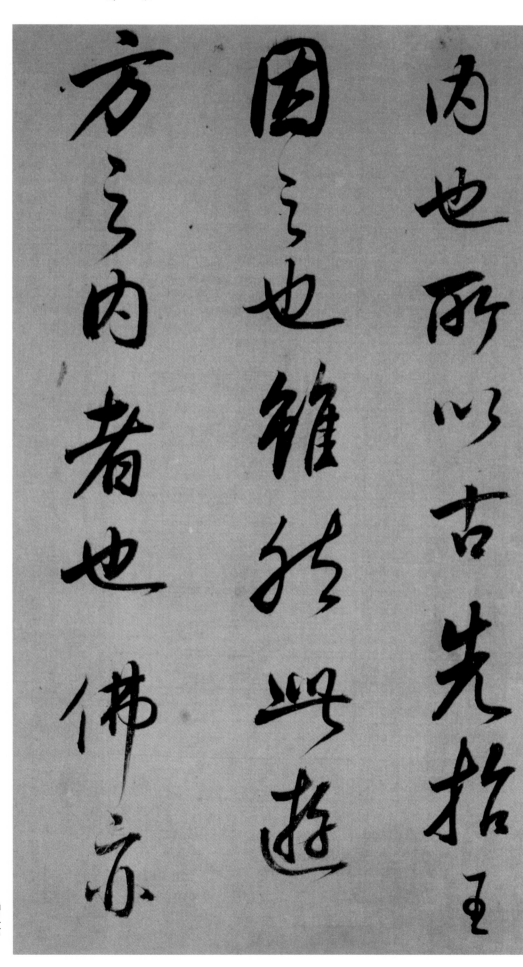

内也，所以古先哲王＼因之也。雖然，此游＼方之内者也，佛亦＼

方之内：指塵世。《莊
子·大宗師》：「孔子曰：
『彼游方之外者也，而丘游
方之内者也。」」

如之使吾黨祝髮
以圓其頂壞色以
方其袍乃欲以煩

祝髮：削髮，剃髮。

方袍：指袈裟。

壞色：非正色。指僧衣的顏色。僧尼避用五種正色和五種間色，故僧衣皆以壞色染成。《翻譯名義集·沙門服相》：「律有三種壞色：青、黑、木蘭。青謂銅青，黑謂雜泥，木蘭即樹皮也。」

如之。使吾黨祝髮／以圓其頂，壞色以／方其袍，乃欲以煩／

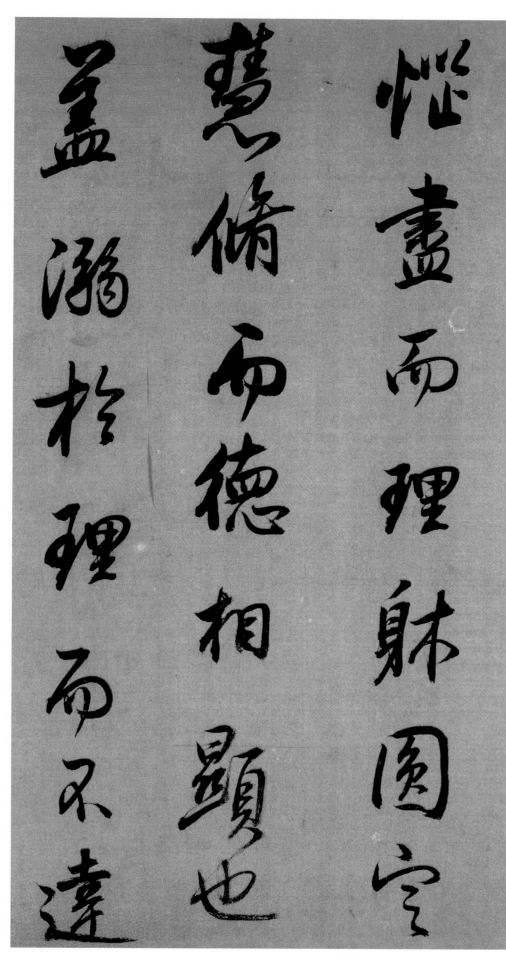

惱盡而理躰圓空

慧脩而德相顯也

盖溺扵理而不達

惱盡而理躰圓，定／慧脩而德相顯也。／盖溺扵理而不達／

於事迷於事而不

明於理者皆不可

謂之沙門聖王以

制礼樂為衣裳

至於舟車器械

宮室之為皆則而

制禮樂、爲衣裳，／至於舟車、器械、／宮室之爲，皆則而／

象之冠儒者
冠以知天時履
句屨以知地形盖

象之。故儒者冠圓，／冠以知天時，履／句屨以知地形，盖／

蔽於天而不知人

蔽于人而不知天

者皆不可謂之

蔽於天而不知人，〈蔽于人而不知天〉者，皆不可謂之〉

真儒矣唯能通

天地人者真儒

矣唯能理事一

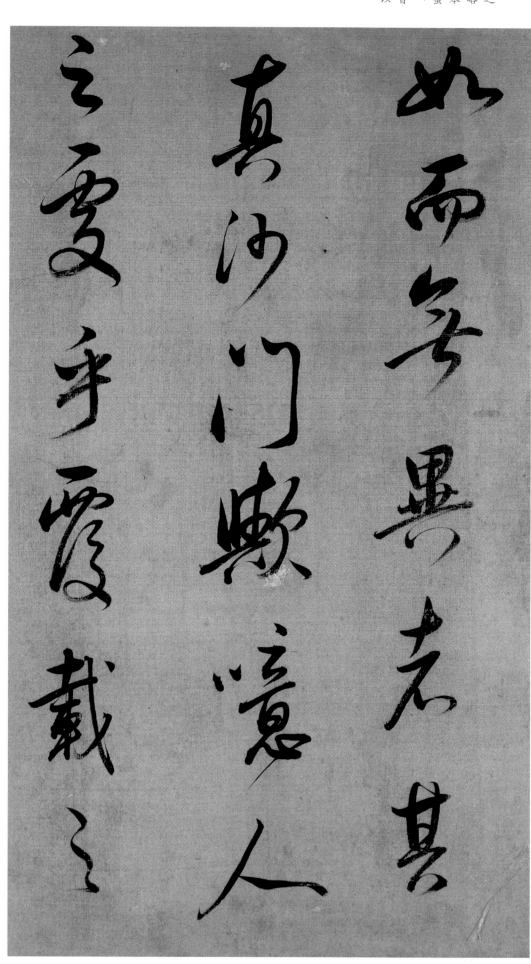

覆載：指天地。

一如：佛教語。不二曰一，
不異曰如，謂之
「一如」，即真如之理，略
相當於「永恒真理」或「本
體」。《小品般若波羅蜜
經・曇無竭品第二十八》：
「是諸法如，諸如來如，皆
是一如，無二無別，菩薩以
是如入諸法實相。」

如，而無異者，其〈真沙門歟！噫！人〉之處乎覆載之〈

内陶乎教化之中

具其形，服其服，

用其器而於其

内，陶乎教化之中，／具其形，服其服，／用其器，而於其／

居也，特不然哉？／吾所以爲是庵／也。然則，吾直以是／

居也特不然哉

吾一所以爲是庵

也稍則吾直以是

蘧廬：古代驛傳中供人休息的房子。相當於今之旅館。《莊子・天運》：「仁義，先王之蘧廬也，止可以一宿，而不可久處。」郭象注：『蘧廬，猶傳舍。』」

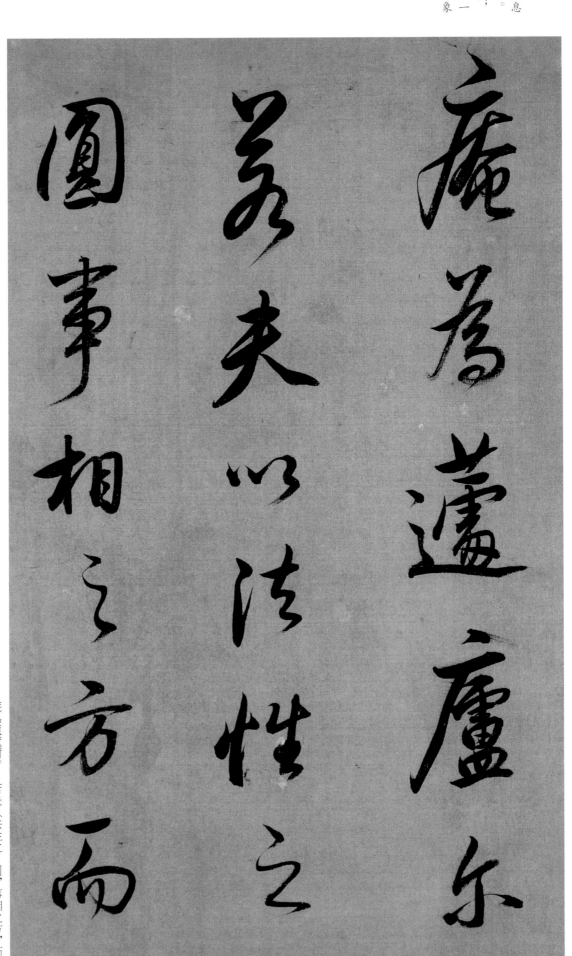

庵爲蘧廬爾。〈若夫以法性之〉圓，事相之方，而〈

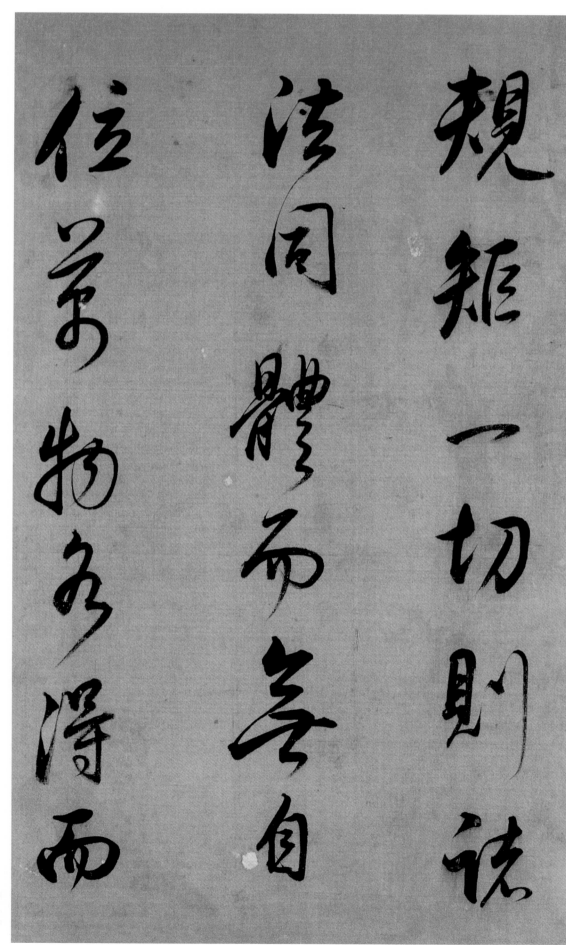

規矩一切則諸

法同體而善自

位萬物各得而

不相知皆藏乎

不深之度而游

乎无端之紀則

不相知，皆藏乎／不深之度，而游／乎無端之紀。則／

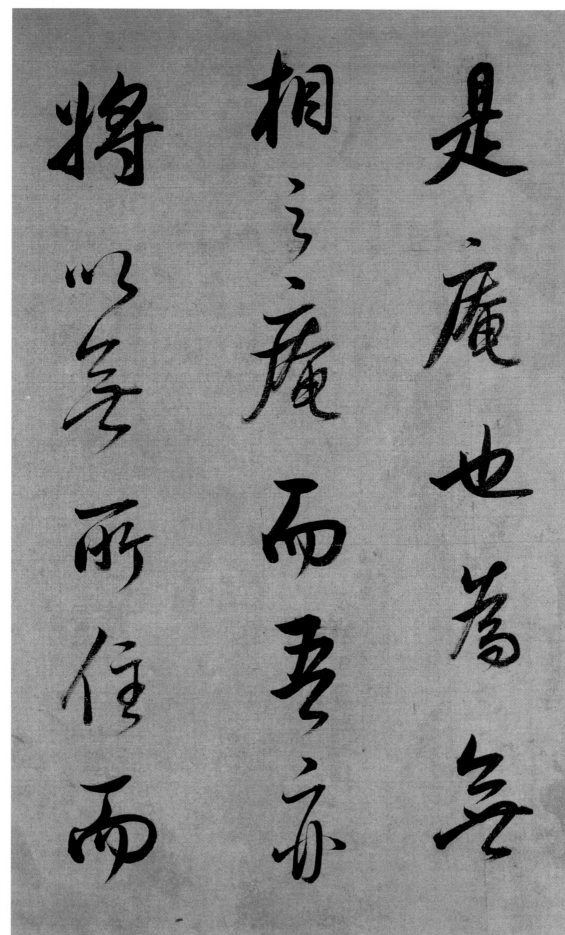

無相：佛教語。與『有相』
相對。指擺脫世俗之有相認
識所得的真如實相。

無所住：謂不被任何意念、
事物所拘執。《金剛經・妙
行無住分》：『菩薩於法應
無所住。』

是庵也，爲無／相之庵，而吾亦／將以無所住而／

住焉當是時

也子奚往而觀

乎嗚呼理圓也

住焉！當是時／也，子奚往而觀／乎？」嗚呼！理圓也，／

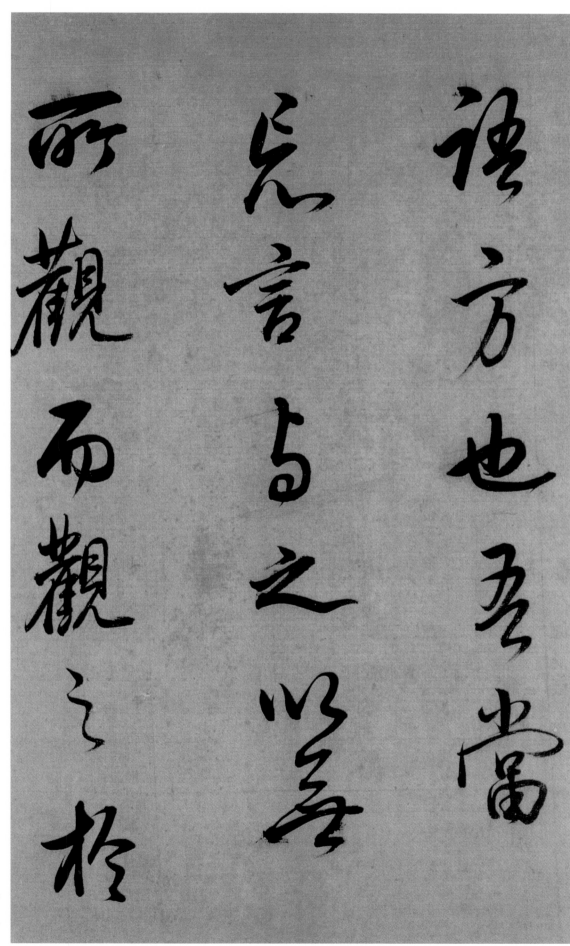

語方也，吾當／忘言，與之以無／所觀而觀之，於／

無所觀：指不被眼前所見的
表象所局限。

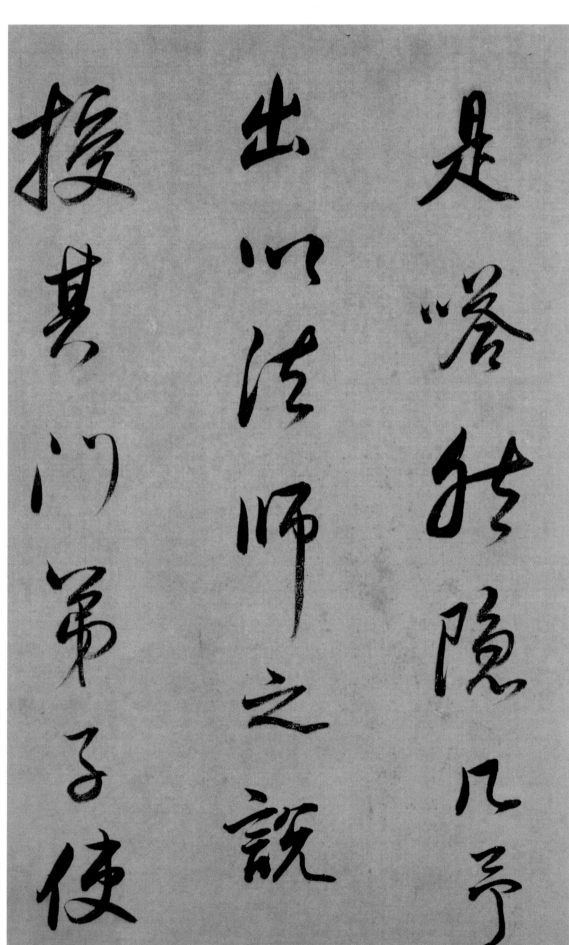

是嗒然隱几。予／出，以法師之説／授其門弟子，使／

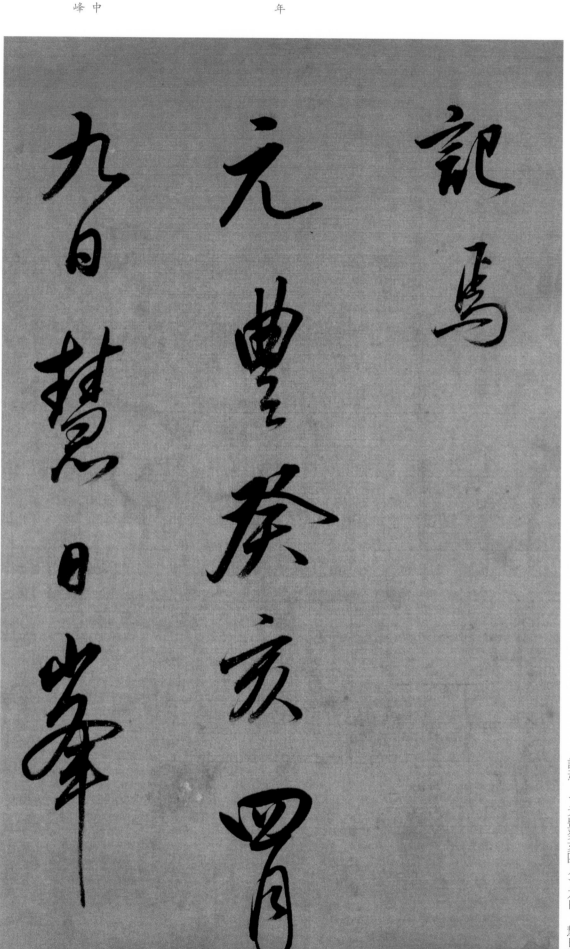

元豐癸亥：即元豐六年（一〇八三）。

慧日峰：杭州南屏山之中峰。淨慈寺即位於慧日峰下。

記焉。〈元豐癸亥四月〉九日，慧日峰〉

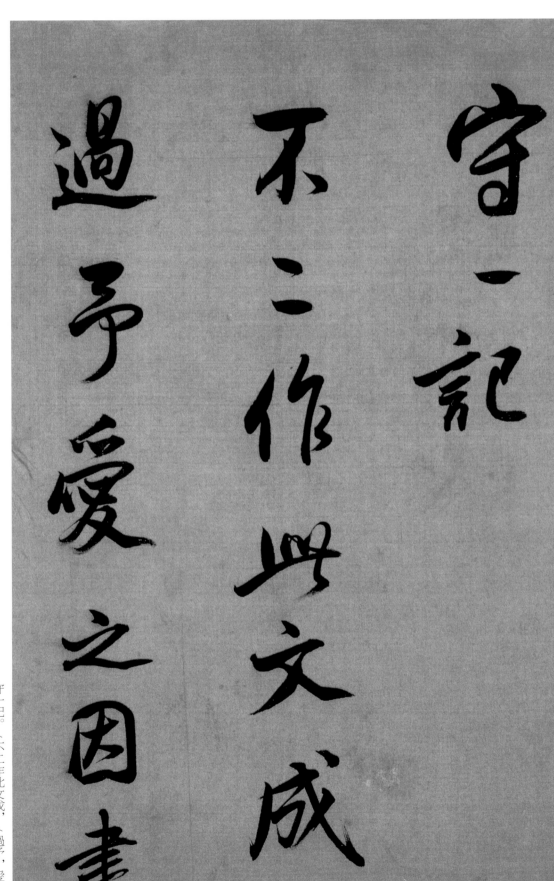

守一記

不二作此文成

過予愛之因書

鹿門居士米

元章

陸傚山榮酒有題

米海嶽方圓記云

前兩行磨滅不存

何人補之～越中刻

本乃全文也見淮海

米海嶽方圓記之／前數行，磨滅不知／何人補之。今越中刻／本乃全文也。見淮海

集。董其昌。

枯樹賦

枯樹賦

殷仲文風流儒雅

海內知名代異時移

《枯樹賦》∕殷仲文風流儒雅，∕海內知名。代異時移，∕

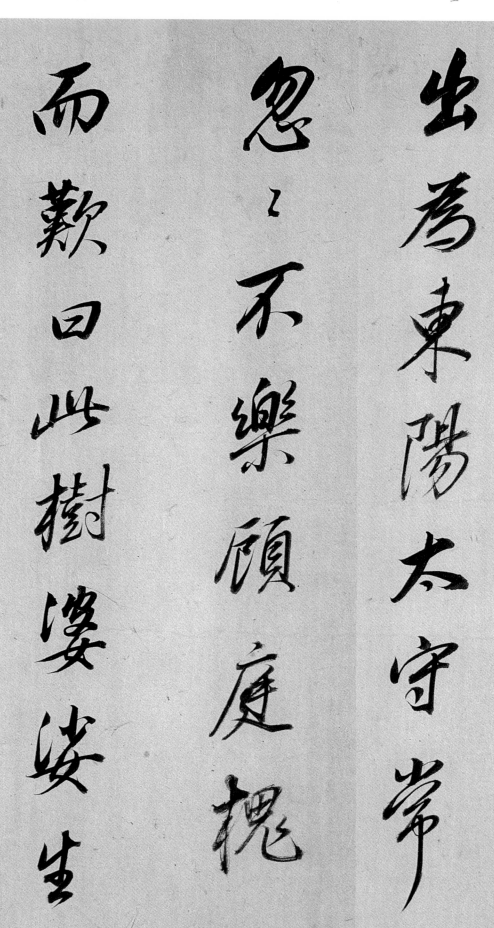

東陽：郡名，在今浙江金華一帶。

婆娑：聯綿詞，枝葉紛披貌。

出為東陽太守常

忽ゝ不樂顧庭槐

而歎曰此樹婆娑生

出爲東陽太守，常／忽忽不樂，顧庭槐／而嘆曰：「此樹婆娑，生／

意盡矣至如白鹿貞

松青牛文梓根柢盤

魄山崖表裏桂何事

青牛文梓：唐徐堅等輯
《初學記》引《錄異傳》
載，春秋時『秦文公伐雍
州南山大梓木，有青牛出
走豐水矣。』

意盡矣。』至如白鹿貞／松，青牛文梓，根柢盤／魄，山崖表裏。桂何事／

錆亡桐何爲而半死

昔之三河徙殖九畹

移根開花建始之

三河：河東、河內、河
南，今山西、河南一帶。

建始：洛陽宮殿名。

銷亡，桐何爲而半死？／昔之三河徙植，九畹／移根，開花建始之／

殿落寶睢陽之園

聲含巘谷曲抱雲

門將雛集鳳比翼巢

睢陽：在今河南商丘，漢
爲梁國，有梁孝王所建梁
園。

殿，落寶睢陽之園。／聲含巘谷，曲抱雲／門。將雛集鳳，比翼巢／

鴛鴻風亭而喉鸝對

月峽而吟猿乃有拳曲

擁腫盤坳反覆熊彪

鴛。臨風亭而喉鶴，對／月峽而吟猿。乃有拳曲／擁腫，盤坳反覆。熊彪／

顧盼魚龍起伏節竪

山連文橫水蟄匠石驚

視公輸眩目雕鐫始就

剞劂仍加平鱗鏟甲落

角摧牙重重碎錦片片真

花紛披草樹散亂烟霞

剞劂仍加。平鱗鏟甲，落／角摧牙。重重碎錦，片片真／花，紛披草樹，散亂烟霞。／

若夫松子古度平仲君遷

森梢百頃槎枿千年

秦則大夫受職漢則將

軍坐焉莫不苔埋菌廱

鳥剝蟲穿低垂於霜露

撼頓於風煙東海有白

軍坐焉。莫不苔埋菌壓，／鳥剝蟲穿。低垂於霜露，／撼頓於風煙。東海有白／

東海：東部臨海的地方。

西河：西方黃河上游
地區。

北陸：泛指北方地
區。

木之廟西河有枯桑之

社北陸以楊葉爲關南

陵以莓根作冶小山則叢

木之廟，西河有枯桑之／社，北陸以楊葉爲關，南／陵以莓根作冶。小山則叢／

桂留人扶風則長松繫馬豈獨城臨細柳之上塞落桃林之下若乃山

桂留人，扶風則長松繫馬。豈獨城臨細柳之上，塞落桃林之下？若乃山

河阻絕飄零離別拔本

垂淚傷根流血火入空

心膏流斷節橫洞口而

河阻絕，飄零離別。拔本／垂淚，傷根流血。火入空／心，膏流斷節。橫洞口而／

歃卧頓山要而半折文

裹者合體俱碎理正者

中心直裂戴瘦銜瘤

文：樹木花紋。

理：紋理。

瘦、瘤：樹木枝幹上
隆起似腫瘤的部分。

歃卧，頓山要（腰）而半折。文／裹（斜）者合體俱碎，理正者／中心直裂。戴瘦銜瘤，／

木魅：樹妖。

山精：山妖。

羈旅：客居。

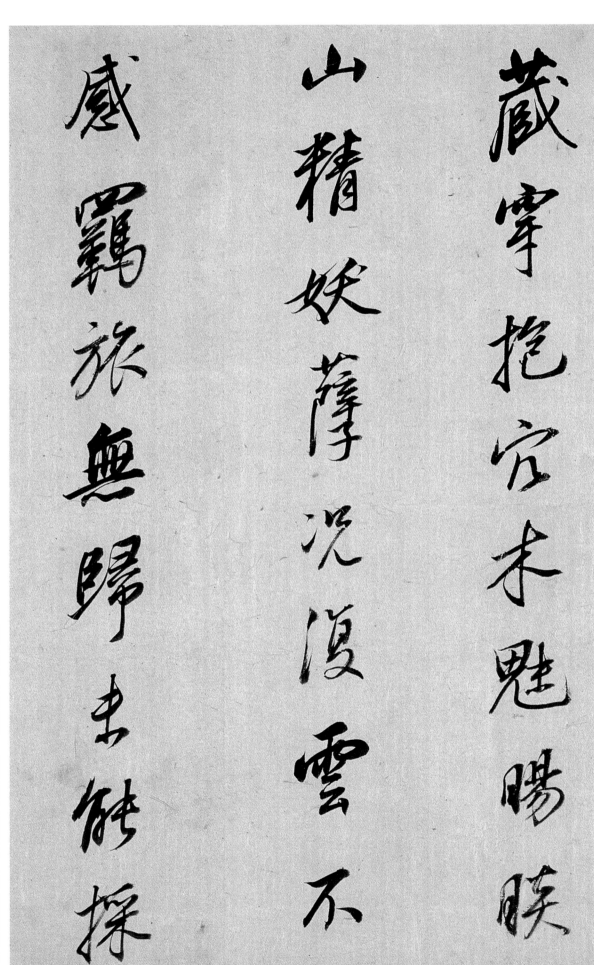

藏寧抱宂未魅暘眜

山精妖薩況復雲不

感羈旅無歸未鶴採

藏穿抱穴。木魅睗睒，／山精妖孽。況復雲不／感，羈旅無歸，未能採／

葛，還成食薇。沉淪窮巷，蕪沒荊扉。既傷搖落，彌嗟變衰。淮南云：木

葉落長年悲斯之謂

矣乃爲歌曰建章三月

火黃河千里槎若非金

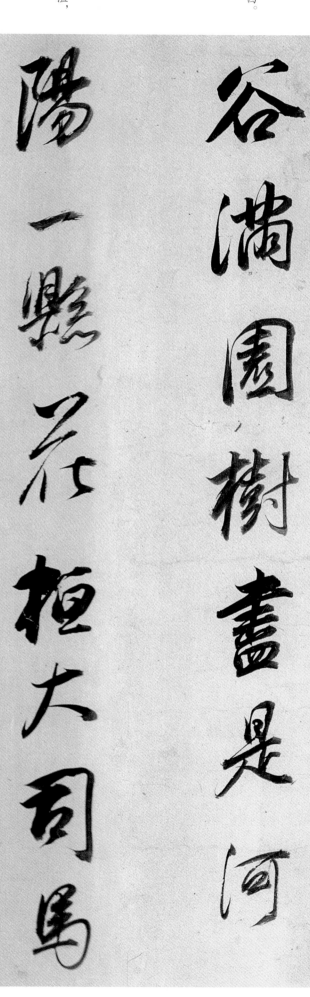

谷滿園樹盡是河陽一縣花桓大司馬聞而歎曰樹猶如

谷滿園樹，盡是河／陽一縣花。桓大司馬／聞而嘆曰：樹猶如／

河陽：在今河南孟縣西。

桓大司馬：指東晉桓溫，
簡文帝時任大司馬。

此人何以堪

褚河南枯樹賦余令

人摹入鴻堂帖中五

堪：忍受。

褚河南：即褚遂良。

此，人何以堪！／褚河南枯樹賦余令／人摹入鴻堂帖中。數／

臨之，不能彷彿什一。/此卷背臨，以己意參/合成之。/

順之不能彷彿什一

此卷皆順以己意參

合成之

甲戌閏中秋黄石歸舟

陸激天東金山おら

周旋信宿而返舟中

甲戌閏中秋，婁江歸舟，／陳徵君東佘山相與／周旋信宿而返，舟中／

多暇因後之

其昌時年八十歲

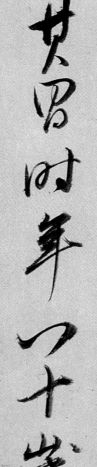

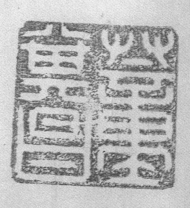

多暇因識之。〈其昌時年八十歲。〉

董玄宰少時學北海，又學米襄陽，二家盤旋最深，故得李十之二三，得米之五六，生平無所不臨。而得力則在此。今後學董者不得捨李、米而竟取董也。蓋以董學董終不似也。董中年方臨顏。

——清 倪後瞻《倪氏雜著筆法》

董先生作字，無論行、楷、大、小，寫時俱有古人秘傳法。搦筆之法…竦、戾、凹束、勻、動、懸左右…結構之法…簇展、反通、肥瘦、枯脫；運筆之妙：撲叠、倒拗、提頓、換側、斷翻、伸碾、迅澀。此條前十四法皆從『停』、『驚』二法中錯綜變化而出。務使鋒鋒相嚮，騫翥得勢，所以作字甚緩，有如經營也。黃慎軒得先生教，只學得緩法粗迹，其中秘妙皆不能知，觀彼筆迹，可以見矣。鍾、王之秘盡泄於此，所謂口訣手授是也。

——清 倪後瞻《倪氏雜著筆法》

黃山谷純學《瘞鶴銘》，其用筆得於周子發，故道健。周子發俗，山谷胸次高，故道健而不俗。近董思白不取道健，學者更弱俗，董公却不俗。

——清 馮班《鈍吟書要》

董字如月下美人折名花，虛無綽約，在不即不離處會心，自是天授聰明姿色。凡俗若欲以意態擬之，不嚮古人規矩中求真見，其不知量也。是日看董書偶題。《題華亭書》

——清 陳奕禧《綠陰亭集》

董文敏負絕世超軼之姿，又加之以數十年覽古博雅之功，含英咀華，開來繼往，爲有明三百年之殿。且天生後福，貴重擬於右軍，此亦夙世所種，非常人淺薄者可望。此卷尤其得意筆，疏散十倍於他書，亦世間難遘物，聲光照耀，恐不能久爲人間有也。

——清 陳奕禧《綠陰亭集》

松僑老人云：『董太史書，一清嫺外原無大過人處。晚年始學米襄陽，徑五寸以上者，乃有大合處。』

——清 陳玠《書法偶集》

明人中學魯公者，無過倪文正。學少師者，無過董文敏。作者雖多，兩雄爲最矣。爲二公開先者，其惟楊忠湣乎？董香光論書盛推米海岳，海岳行草力追大令，文皇以馳騁自喜，而不能掩其怒張之習。香光平淡，似爲勝之。近時諸城學香光而益加遒厚，然略不肯馳騁，遂極詆海岳。書家所見不同如此，孰爲正其是非耶？

——清 吳德旋《初月樓論書隨筆》

思翁平生得力處在顏平原、李北海兩家，參合用之，即思翁書也。

——清 張照《天瓶齋論》

董書有虞、有褚、有顏、有李北海、有蘇、有米、有黃，獨其心不肯服趙耳。然就此諸家中，似北海者，其精能也；似顏者，其本質也；似虞者，則其最高之境也。然每到似虞處，吾亦有智勇俱困之嘆矣。此事天人之界，固一毫不能假藉耳。

——清 翁方綱《復初齋書論集萃》

董公一生得力在『轉束』二字，知此者鮮矣。

——清 翁方綱《復初齋書論集萃》

董華亭以禪理論書，直透無上妙諦，固是前人所未能到矣。然書非小藝也，性情學問鑒古宜今，豈一二說所能盡乎？

——清 翁方綱《復初齋書論集萃》

元康里子山、明王覺斯，筆鼓宕而勢峻密，真元、明之後勁。明人無不能行書，倪鴻寶新理異態尤多，乃至海剛峰之强項，其筆法奇矯亦可觀。若董香光，雖負盛名，然如休糧道士，神氣寒儉，若遇大將整軍厲武，壁壘摩天，旌旗變色者，必裹足不敢下山矣。得天專師思白而加變化，然體頗惡俗。石庵亦出於董，然力厚思沈，筋搖脉聚。

——清 康有爲《廣藝舟雙楫》

圖書在版編目（CIP）數據

董其昌書法名品/上海書畫出版社編．—上海：上海書
畫出版社，2011.8
（中國碑帖名品）
ISBN 978-7-5479-0240-0

Ⅰ.①董… Ⅱ.①上… Ⅲ.①漢字—法帖—中國—明代
Ⅳ.①J292.26

中國版本圖書館CIP數據核字（2011）第148498號

中國碑帖名品 [九十]

董其昌書法名品

本社 編

責任編輯	孫稼阜
釋文注釋	俞 豐 虹 巢
審 定	沈培方
責任校對	郭曉霞
封面設計	王 崢
整體設計	馮 磊
技術編輯	錢勤毅

出版發行	上海書畫出版社
地址	上海市延安西路593號 200050
網址	www.shshuhua.com
E-mail	shcpph@online.sh.cn
經銷	各地新華書店
印刷	上海界龍藝術印刷有限公司
開本	889×1194mm 1/12
印張	6 2/3
版次	2011年8月第1版
	2019年6月第7次印刷
書號	ISBN 978-7-5479-0240-0
定價	39.00元

上海書畫出版社